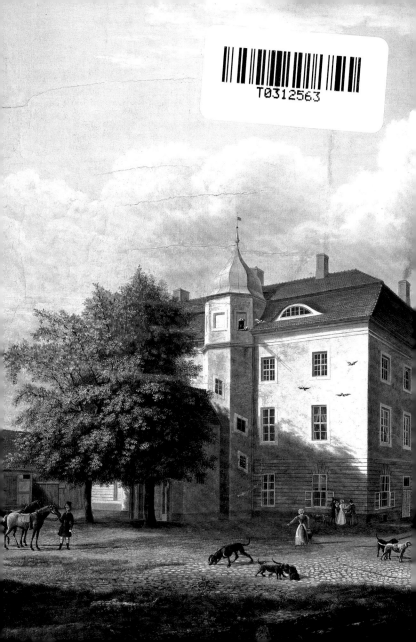

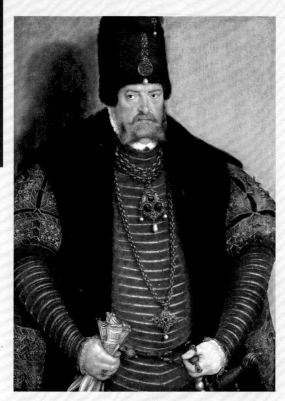

Seite 1:
Wilhelm Barth.
Jagdschloss
Grunewald.
1832

Lucas Cranach
der Jüngere.
Kurfürst Joachim II.
Um 1570

Kurfürst Joachim II. von Brandenburg (1505–1571) legte 1542 den Grundstein für das Jagdhaus »zum grünen Wald«, dessen Name sich im Laufe der Zeit auf die gesamte Umgebung übertrug, und zu »Grunewald« wurde. Neben seinem Interesse für Kunst und Wissenschaft galt die Leidenschaft des Kurfürsten besonders der Jagd. So sah er sich 1540 mit einem Vorwurf des Landtages konfrontiert, dass er »stets im Holze liegen und der Jagd gewarten« würde. Als Privileg des Adels besaß die Jagd jedoch einen hohen Stellenwert im höfischen Zeremoniell.

Zahlreiche Jagdschlösser, die in Joachims Auftrag errichtet worden sind, so in Grimnitz in der Schorfheide, in Köpenick, Zossen, Schönebeck, Letzlingen und Küstrin, zeugen von dieser höfischen Jagdleidenschaft. Von diesen Anlagen, die größtenteils nicht mehr oder mit großen Veränderungen erhalten sind, weist nur das Jagdschloss Grunewald noch die wesentlichen Züge der Renaissanceanlage auf.

Für den Bau des Jagdschlosses Grunewald waren vermutlich die Baumeister Caspar Theiß und Cunz Buntschuh verantwortlich. Caspar Theiss hatte auch den Um- und Erweiterungsbau des Berliner Schlosses ab 1538 geleitet.

Der Kurfürst hatte den See und das Waldstück von der Dahlemer Familie Spiel erworben. Der Legende nach soll er hier bei einem Jagdausflug zwei Hirsche gefunden haben, deren Geweihe sich im Kampf so miteinander verkeilt hatten, dass die Tiere nicht mehr voneinander loskamen. Diese – auch andernorts recht verbreitete – Jagdlegende wurde im Relief über dem Eingang aufgegriffen. Die Inschrift unter dem Relief ist das früheste Zeugnis der Grundsteinlegung 1542:

»NOCH CHRIS(TI) GEBVRT M D XXXXII VNTER REGI(RUNG) DES KEISERTHVMS CAR(LS) V HAT DER DVRCH(LAUCHTIGSTE) HOCHG(EBORENE) FVRST V(ND) HER(R) JOACH(IM) DER II MARGGR(AF) Z(U) BRA(N)DE(NBURG) (DE)S HEY(LIGEN) RO(EMISCHEN) REI(CHES) ERCZCA(EMMERER) V(ND) KVR(FÜRST) Z(U) STE(TTIN) POM(MERN) D(E)R CAS(SUBEN) WEN(DEN) IN SCHLE(SIEN) Z(U) CHROS(SEN) HERZCZ(OG) BVR-(GGRAF) Z(U) NVR(N)B(ERG) V(ND) FVR(ST) Z(U) RV(EGEN) DES H(EILIGEN) RO(EMISCHEN) R(EICHES) OB(ERSTER) FELTHAVB(TMANN) DIS HAVS ZUBAVEN ANGE(FANGEN) V(ND) DEN VII MARC(IUS) DEN ERS(TEN) STEIN GE(LEGT) V(ND) Z(UM) GRVENEN WALD GENENT«

Da sich von der ursprünglichen äußeren Gestaltung des Gebäudes keine detaillierten Beschreibungen oder bildliche Zeugnisse erhalten haben, wurden aufschlussreiche Erkenntnisse durch Bauuntersuchungen, Vergleiche mit ähnlichen Renaissanceanlagen und vor allem durch zahlreiche bauhistorische Funde gewonnen. So fand man bei Sanierungsarbeiten im Hof Überreste eines etwa drei Meter breiten Wassergrabens, der das Jagdhaus zu seiner Erbauungszeit umgab und direkt aus dem See gespeist wurde. Eine hölzerne Brücke führte auf das Portal zu.

Das Haupthaus zeigt im symmetrischen Grundriss mit separatem Treppenturm noch die Anlage der Renaissance. Allerdings verband der Wendelstein ursprünglich nur zwei Etagen, die von einer stark gegliederten Dachlandschaft mit Giebeln, Gauben und Zwerchhäusern überkrönt wurden. Die Giebel der Türme an der Seefassade waren ebenfalls mit einfachen Sandsteinelementen verziert. Neben dem Schloss ist auch die Gesamtanlage mit den Ökonomiegebäuden wie die Torhäuser, Pferde- und Kleintierställe sowie Räume für den Hegemeister 1542/43 nach einem Grundraster angelegt worden. Mit einbezogen wurde das bereits vorhandene Jagdhaus der Familie Spiel, das zunächst als Kapelle diente, aber noch vor 1709 zur Küche umgewidmet wurde. Zum Wald hin wurde der Hof durch eine Mauer mit Turm und Wehrgang abgegrenzt.

Jagdschloss
Grunewald

Ein Modell in der »Großen Hofstube« im Erdgeschoss des Schlosses zeigt diese ursprüngliche Gestaltung, wie sie sich nach den neuesten Kenntnissen rekonstruieren lässt.

Nach dem Tod Kurfürst Joachims II. blieb das Haus jahrzehntelang ungenutzt, dennoch wurden regelmäßig die wichtigsten Instandhaltungsarbeiten durchgeführt. Erst mit der Königskrönung Friedrich I. in Preußen (1657–1713) im Jahre 1701 begann auch für das Jagdschloss Grunewald eine Zeit mit größeren

Veränderungen. Der neuen Königswürde angemessen, wurden zahlreiche Schlösser der Hohenzollern im zeitgemäß modernen, barocken Stil umgebaut oder neu errichtet. Dazu zählte auch das Jagdschloss Grunewald, das etwa seit 1705 unter Hofbaumeister Martin Grünberg eine Umgestaltung erfuhr: die Sandsteinumrahmungen der Fenster wurden herausgebrochen, die Butzenscheiben entfernt, damit mehr Licht in das Haus gelangen konnte. Neue Fenster wurden angelegt, der Dachstuhl des Hauptbaus abgerissen und ein drittes Geschoss aufgesetzt. Ein einheitliches Mansarddach verbindet seitdem die Türme und den Hauptbau. Mit dem Bauschutt wurde der Wassergraben verfüllt und anschließend der Hof gepflastert. Dies entsprach auch dem Selbstverständnis des neuen Königs: durch die neue Machtstellung sah er den Frieden garantiert, Wehranlagen wie Wassergräben und Schießscharten wurden überflüssig.

Im Inneren gab es in dieser Umbauphase ebenso umfassende Änderungen. So wurde die »Große Hofstube« im Erdgeschoss mit einer Trennwand in zwei kleinere Räume geteilt und auch im Erdgeschoss Dielenböden eingezogen. Die schadhaften Decken wurden durch neu angefertigte Stuckdecken ersetzt. Diese frühen Beispiele barocker Stuckdecken sind in diesem Zustand bis auf wenige Schäden bis heute erhalten.

Unter König Friedrich II. (1712–1786) wurde seit 1765 an Stelle der bisherigen Außenmauer zum Wald das sogenannte Jagdzeugmagazin errichtet. Der König ließ hierhin diverse Jagdutensilien vom Jägerhof auf dem Friedrichwerder in Berlin verlegen.

Anschließend wurde es wieder stiller um das »Haus im grünen Wald«. Es diente zunehmend als Ort für private Treffen, Familienfeiern, Geburtstage und Ausflüge.

Erst unter Prinz Carl (1801–1883), Bruder des Königs Friedrich Wilhelm IV. (1795–1861) und Kaiser

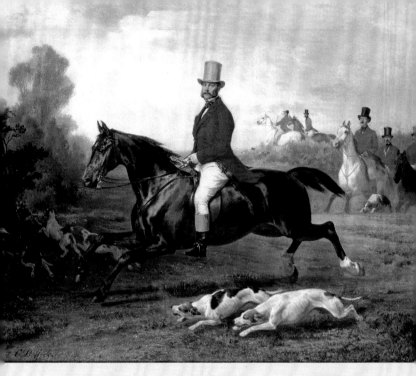

Wilhelms I. (1797–1888), erlebte das Schloss eine neue Blütezeit. 1828 organisierte Prinz Carl die erste Parforcejagd im Grunewald seit 1740, die fortan jährlich stattfand.

Das Schloss bekam so seine ursprüngliche Funktion zurück und war bis 1907 ein beliebter Jagd- und Ausflugsort der Hohenzollern.

Unter Kaiser Wilhelm II. (1859–1941) wurde auch die Innenausstattung den modernen Wohnansprüchen angepasst. Bäder und Toiletten wurden installiert sowie die Öfen erneuert. Der Kamin im Erdgeschoss, der um 1903 entstand, greift die Gestaltung der ursprünglichen Sandsteinelemente auf und auch das kurbrandenburgische Wappen erinnert an die Erbauungszeit des Schlosses.

Carl Steffeck. Prinz Carl von Preußen als Roter Jäger. Um 1858

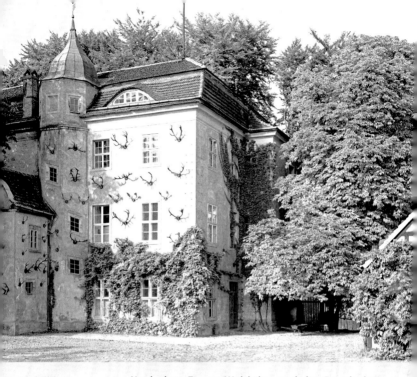

Jagdschloss
Grunewald,
1899–1901

Nach dem Ersten Weltkrieg und der Revolution 1918/19 kam das Jagdschloss 1927 in die Obhut der Verwaltung der Preußischen Schlösser und Gärten. Dadurch ergaben sich für die Nutzung neue Möglichkeiten. Aus dem Vorrat anderer verstaatlichter Hohenzollernschlösser wurde in den beiden Obergeschossen durch Georg Poensgen eine Galerie eingerichtet, bei der altdeutsche und niederländische Meister des 16. und 17. Jahrhunderts im Mittelpunkt standen. Ergänzt durch Berliner Porträts des 18. und 19. Jahrhunderts entstand aus dem Zusammenspiel zwischen Architektur, Sammlung und Natur eine besondere Atmosphäre. Im Erdgeschoss wurde der Charakter des Jagdschlosses beibehalten, Gemälde mit Jagdmotiven, die zum Teil aus dem Inventar des

7

Schlosses stammten, Trophäen und zeitgenössische Karten zum Grunewald sowie Porträts zählten zu den Exponaten.

Im Zweiten Weltkrieg wurde das Schloss nur wenig beschädigt und konnte 1949 als erstes Berliner Kunstmuseum nach dem Krieg wiedereröffnet werden. Die damalige Schlösserdirektorin Margarete Kühn knüpfte nahtlos an die Konzeption der 1930er Jahre an. Auch unter Helmut Börsch-Supan, dem späteren Stellvertretenden Direktor der Berliner Schlösserverwaltung, wurde im Jagdschloss Grunewald vor allem altdeutsche und niederländische Kunst gezeigt, ergänzt durch Mobiliar und Kunsthandwerk

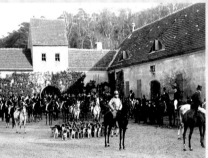 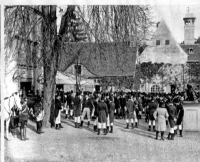

der entsprechenden Epochen. Durch Neuerwerbungen wurde die Porträtgalerie des 18. und 19. Jahrhunderts bedeutend erweitert.

Jagdschloss Grunewald, historische Aufnahmen, 1899–1901

1963 setzte man die Schlossfassaden umfassend instand und entfernte Umbauten aus der Zeit um 1900. Bei dem Einbau eines neuen Gemäldehängesystems stieß man 1973 auf Elemente der »Großen Hofstube« aus der Erbauungszeit des Schlosses. Man legte diese vorgefundenen Fragmente der Renaissancezeit wieder frei und rekonstruierte den ehemals repräsentativsten Schlossraum weitestgehend. Zeitgleich wurden im Bereich des ehemaligen Wassergrabens umfangreiche Ausgrabungen durchgeführt.

Die dabei gefundenen Bauelemente erlaubten die oben genannten Rückschlüsse auf die ursprüngliche Gestaltung des Schlosses.

Weitere Umbauarbeiten und inhaltliche Umgestaltungen fanden vor allem 1992 zum 450-jährigen Jubiläum der Grundsteinlegung und zwischen 2006 und 2008 statt. Unter anderem wurde auch der Besucherempfang erneuert und ein Cafe im Bereich der ehemaligen Remise eingerichtet.

2011 konnte die neu gestaltete Dauerausstellung eröffnet werden, die, anknüpfend an die Erbauungszeit des Schlosses, die Kunst und Kultur zur Zeit der frühen brandenburgischen Kurfürsten in den Vordergrund stellt. Der früheren Nutzung des Schlosses folgend zeigt das Erdgeschoss eine Präsentation zur höfischen Jagd in der Kunst. Das erste Obergeschoss widmet sich der herausragenden Sammlung von Gemälden Lucas Cranachs und seines Sohnes, der mit einem neuen reversiblen Beleuchtungssystem und farbig gestalteten Wänden ein würdiger Rahmen gegeben werden konnte. Im zweiten Obergeschoss sind Porträts der Hohenzollern seit dem späten 16. Jahrhundert ausgestellt.

Neben dem Schloss wird auch das Jagdzeugmagazin des Schlosses seit 1977 museal genutzt. Für die erste Ausstellung gab die umfangreiche und bedeutende Waffensammlung des Prinzen Carl aus dem Berliner Zeughaus das Glanzlicht, die 2002 an das Deutsche Historische Museum zurückgegeben wurde. Heute vermitteln verschiedene Jagdwaffen, darunter einige aus dem Besitz der brandenburgischen Kurfürsten und preußischen Könige, Jagdzeuge, wie zum Beispiel Jagdlappen zum Eingrenzen des Jagdgebietes, Jagdtrophäen und grafische Darstellungen von Jagdmotiven einen Überblick zur höfischen Jagd. 2007 wurde die Ausstellung durch Grabungsfunde aus dem ehemaligen Wassergraben ergänzt.

Erdgeschoss

Das Erdgeschoss zeigt Gemälde und kunsthandwerkliche Gegenstände, die im Zusammenhang mit der Jagd entstanden. Die Ausstellungsstücke spannen einen weiten zeitlichen Bogen von der Renaissance bis zum 20. Jahrhundert und fassen somit den gleichen Zeitraum, in dem das Jagdschloss Grunewald als Jagdstation genutzt wurde. Da nur wenige Stücke des einstigen Schlossinventars erhalten sind, wurden sie in die neu zusammengestellte Dauerausstellung integriert.

Vestibül (Raum 4)

Gleich im Eingangsbereich zeigen sich exemplarisch verschiedene Zeitschichten der Nutzung des Schlosses. So sind die – erst 1973 wieder freigelegten – Schießscharten die letzten Erinnerungsstücke

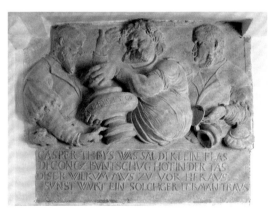

Hans Schenck (genannt Scheußlich) zugeschrieben. Zecherrelief. Um 1542

an den fortifikatorischen Charakter des Renaissancebaus. In der Zeit um 1537/1542 entstand auch das sogenannte »Zecherrelief«, das dem Berliner Bildhauer

Hans Schenck auch genannt Scheußlich zugeschrieben wird. Es zeigt drei Männer, die offensichtlich dem Wein zugetan sind. In der darunterliegenden gemeißelten Inschrift werden zwei der Dargestellten namentlich genannt: Caspar Theiß und Cunz Buntschuh, die beide als Baumeister für den Kurfürsten Joachim II. tätig waren. Die dritte Figur wurde seit dem 18. Jahrhundert als Joachim II. identifiziert, diese Zuweisung lässt sich jedoch nicht stützen. Es ist anzunehmen, dass die Relieftafel erst während des barocken Umbaus ihren Platz im Vestibül erhielt. Um 1796 wurde die Eingangswand mit Steinquadern und Pflanzen bemalt und gaukelt so dem Besucher vor, dass er sich in einer Ruine oder Grotte befindet.

Große Hofstube (Raum 2 und 3)

Der größte Raum des Schlosses, die so genannte Große Hofstube, war das Empfangszimmer des Kur-

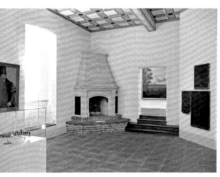

Große Hofstube (links); Innenaufnahme der »Großen Hofstube« vor dem Rückbau 1972

fürsten, wenn er sich im Schloss aufhielt. Das Altersbild Joachims II. zeigt den Bauherrn des Schlosses, es wurde um 1570 von Lucas Cranach dem Jüngeren gemalt. In diesem Raum stand zur Erbauungszeit ein gusseiserner Kastenofen, von dem einige ori-

ginale Tafeln erhalten sind. Bei der Rekonstruktion 1973 wurde die Arkade mit den figürlichen Kapitellen wiederentdeckt, auch stellte man die Bemalung der Decke nach Befunden wieder her. Die Lage und Gestalt des Renaissanceschlosses mit dem Wassergraben und den umliegenden Nebengebäuden veranschaulicht ein Modell nach den aktuellen Baubefunden. Das 1832 entstandene Gemälde von Wilhelm Barth hingegen zeigt die Ergebnisse des barocken Umbaus, die das Erscheinungsbild des Schlosses bis heute bestimmen. Im 2. Viertel des 19. Jahrhunderts nutzte die königliche Familie das Jagdschloss wieder vermehrt, vor allem auf Initiative des Prinzen Carl hin. Aus seiner Waffensammlung stammt auch die hier präsentierte Jagdwaffe aus der Zeit der Renaissance, welche das Deutsche Historische Museum, Berlin als Dauerleihgabe zur Verfügung stellt. Die Bockflinte mit Doppelradschloss entstand um 1555 in Nürnberg und zeigt unter anderem eine höfische Gesellschaft bei der Hirschjagd.

Raum 1

Grunewald im 19. Jahrhundert

Von dem einstigen Inventar des Jagdschlosses ist wenig erhalten. Jedoch lässt sich bei einigen Gemälden wie bei dem Jagdporträt Carls von Preußen (1801–1883) des Berliner Künstlers Carl Steffeck (1818–1890) nachweisen, dass sie bereits im 19. Jahrhundert im Jagdschloss hingen. Das Porträt des Prinzen als roter Jäger entstand um 1858 und wurde auf seine Veranlassung bereits 1860 in das Jagdschloss verbracht. Prinz Carl führte die Parforcejagd wieder im Grunewald ein. Zu einem gesellschaftlichen Ereignis wurde dabei die nun alljährlich am 3. November stattfindende Hubertusjagd. Bei Eduard Grawerts

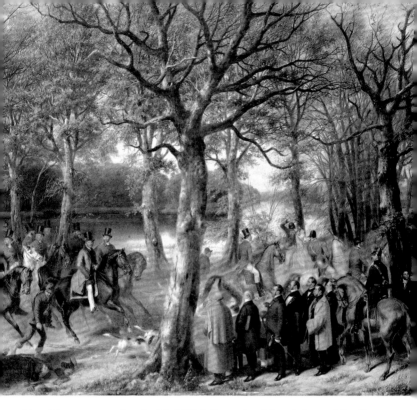

Eduard Grawert.
Hubertusjagd
im Grunewald
unter Friedrich
Wilhelm IV.
1857

(gest. 1864) Bild dieser Jagd handelt es sich allerdings wahrscheinlich nicht um eine realistische Schilderung, sondern um eine Hommage des Künstlers an König Friedrich Wilhelm IV., der zur Zeit der Datierung 1857 bereits schwer erkrankt war.

Das 1887 datierte Gemälde von Johann Carl Arnold (1829–1916) und Hermann Schnee (1840–1926) gibt hingegen den festlichen Auftakt zu einer Roten Jagd unter Kaiser Wilhelm I. wieder. Namensgebend für diese Jagd waren die roten Röcke der Jäger, wie auf Prinz Carls Porträt zu sehen.

Jagdtrophäen wie Geweihe wurden auch zu Ausstattungsstücken verarbeitet. Das Leuchterweibchen

13

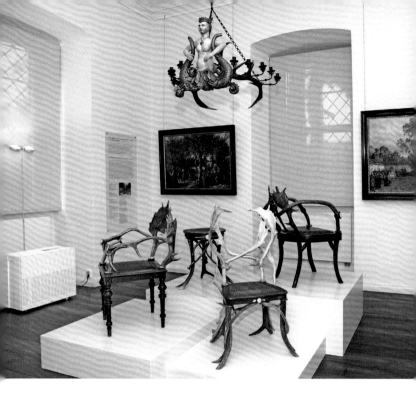

mit dem geschnitzten Oberkörper und den Geweih-
stangen mit Haltevorrichtungen für Kerzen entstand
wahrscheinlich Ende des 17. Jahrhunderts und ging
auf eine Tradition von fantasievollen Beleuchtungs-
körpern zurück, wie sie schon von Albrecht Dürer in
der Renaissance entworfen wurden.

Weder das Leuchterweibchen noch die ausgestell-
ten Geweihmöbel sind allerdings als Ausstattung
des Jagdschlosses nachzuweisen. Sie verweisen
vielmehr darauf, dass im ausgehenden 19. Jahrhun-
dert die Jagd kein Privileg des Adels mehr war. Seit
die Jagdrechte in der Mitte des 19. Jahrhunderts an
ausreichenden Grundbesitz gebunden waren, kam
es zunehmend auch in bürgerlichen Kreisen in Mode,

Raum 1
Geweihmöbel und
Ansichten des
Jagdschlosses im
19. Jahrhundert

14

sich mit Jagdtrophäen zu umgeben und Jagdsalons einzurichten. Die Geweihmöbel wurden dazu von verschiedenen Firmen in Serie gefertigt.

Das Déjeuner mit Darstellungen preußischer Jagdschlösser stammt wiederum aus königlichem Besitz. Für dieses Frühstücksservice griff die Königliche Porzellanmanufaktur Berlin eine Form auf, die bereits seit dem 18. Jahrhundert in Gebrauch war. Die Farbgebung und die angewandte Weichmalerei entspre-

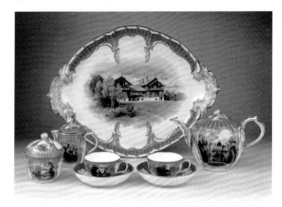

KPM Berlin,
Teile eines Déjeneurs mit Darstellungen von Jagdschlössern, um 1900

chen jedoch dem Stil der Entstehungszeit um 1900. Auf der Zuckerdose ist das Jagdschloss Grunewald in einer seltenen Ansicht vom Grunewaldsee aus zu entdecken.

Raum 5

Die folgenden Räume waren bis zum Umbau des Schlosses im frühen 20. Jahrhundert nicht von der Hofstube, sondern vom Wendelstein aus zugänglich. Seit dem 17. Jahrhundert wurden sie als Wohnung für höhere Hofbeamte und seit dem 18. Jahrhundert als Wohnsitz des Hofjägermeisters genutzt. Erst Kaiser

Wilhelm II. ließ das Schloss 1903 bis 1909 zu ausschließlich herrschaftlichen Zwecken umbauen. Aus dieser Zeit stammen sowohl der Kamin in der Hofstube als auch der grüne Kachelofen in diesem Raum.

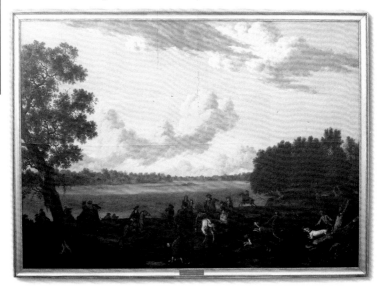

Als Privileg des Adels war die Jagd bis ins 18. Jahrhundert natürlich auch Teil des höfischen Zeremoniells. Große Feste anlässlich von Hochzeiten oder bedeutender Besuche schlossen deshalb stets Jagdtage mit ein. Einige dieser aufwändigen Jagdfeste wurden auch bildlich festgehalten. So malte der holländische Maler Abraham Jansz. Begeyn (um 1637–1697), seit 1688 zum Hofmaler berufen, den Kurfürsten Friedrich III. auf der Jagd an der Havel.

Da das undatierte Bild noch vor der Krönung Friedrichs 1701 zum König Friedrich I. in Preußen entstand, trägt der Leithund im Vordergrund das Monogramm »CF« (Churfürst Friedrich) auf seinem Halsband. Im Gegensatz dazu schmückt das Monogramm FR (Fried-

Abraham Jansz. Begeyn. Kurfürst Friedrich II. auf der Jagd an der Havel. Vor 1697

rich Rex) und eine Königskrone das Halsband eines Hundebildnisses von Johann Christof Merck. Dieses Porträt einer Ulmer Dogge aus der Jagdmeute Friedrich I. ist 1705 datiert und seit 1860 im Jagdschloss Grunewald nachzuweisen.

Dem heutigen Betrachter eher kurios und grausam erscheint hingegen das Bild eines unbekannten

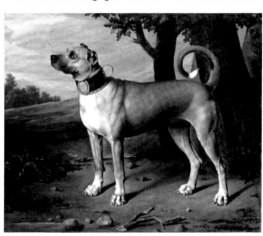

Johann Christof Merck.
Ulmer Dogge.
1705

Künstlers aus der Zeit um 1720, das ein so genanntes Fuchs- und Sauprellen darstellt. Hierzu wurden die Tiere eingefangen und unter die Menschen gescheucht, die sie mit Leitern und Tüchern in die Luft warfen. Nach mehrmaligen Stürzen verendeten die Tiere.

Jagddarstellungen finden sich auch auf Erzeugnissen aus der Glashütte, die erst in Potsdam und seit 1736 in Zechlin produzierte. Für den Pokal mit der Darstellung einer Hirschjagd, der in der Regierungszeit König Friedrich Wilhelms I. um 1735 entstand, lässt sich als Vorbild ein Bild des beim König beliebten Malers Dismar Degen benennen, das ehemals im Schloss Königs Wusterhausen hing.

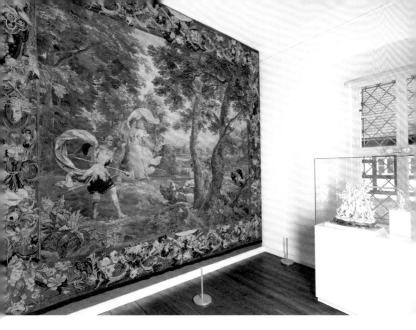

Raum 6

Antike und christliche Motive in Jagddarstellungen

Die antike Jagdgöttin Diana (griechisch Artemis) jagte mit ihrem jungfräulichen Gefolge auf vielen Gemälden und Tapisserien. Auch der Wandteppich, der um 1690 wahrscheinlich in Flandern entstand, zeigt eine mythologische Szene mit einer Nymphe aus Dianas Gefolge. Atalante und Prinz Meleager erlegen gemeinsam einen wilden Eber, der das kalydonische Königreich zu verwüsten drohte. Ursprünglich gehörte die Tapisserie zu einer Serie und hing um 1700 im Potsdamer, später dann im Berliner Stadtschloss. In Privatbesitz gelangte sie um 1850, als ein Kunstkenner verschiedene wertvolle Teppiche auf dem Berliner Weihnachtsmarkt – zweckentfremdet als Budenabdeckungen – entdeckte. Als Dauerleih-

Tapisserie mit der Darstellung der mythologischen Jagd von Atalante und Meleager auf den kalydonischen Eber. Um 1690 (Privatbesitz)

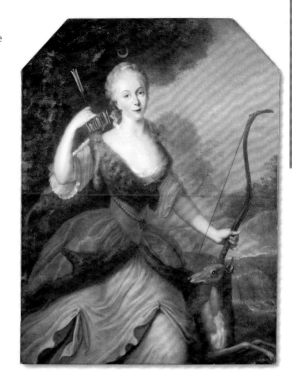

Frédéric Reclam.
Markgräfin Sophie
Karoline Marie
von Brandenburg-
Bayreuth als
Diana. Um 1763

gabe hat die Tapisserie mit Atalante und Meleager wieder ihren Weg in ein ehemals königliches Schloss gefunden.

Unter den Damen des 17. und 18. Jahrhunderts war es populär, sich, wie Sophie Caroline von Branden-burg-Bayreuth, als Diana porträtieren zu lassen. Der Maler Frédéric Reclam (1734–1774), ein Schüler des Berliner Hofmalers Antoine Pesne, gab dem Porträt der Markgräfin Köcher, Pfeil und Bogen, sowie einen Halbmond im Haar als deutliche Verweise auf die antike Jagdgöttin.

Auch in Porzellan wurden Figuren der Diana und ihrer Nymphen sowie der Schar der Götter gefertigt.

Die Diana aus der Königlichen Porzellanmanufaktur Berlin entstand wahrscheinlich nach einem Modell von Wilhelm Christian Meyer um 1769.

Christliche Motive waren auf Jagdwaffen und anderem Zubehör seit der Renaissance ebenfalls weit verbreitet. Als christlicher Schutzherr der Jagd gilt der heilige Hubertus, dessen Bekehrungslegende im 15. Jahrhundert aufkam. Auch in reformierten Ländern wie Brandenburg-Preußen wurden an einigen Orten (wie Königs Wusterhausen und im Grunewald) große Hubertusjagden am 3. November, dem Namenstag des Heiligen abgehalten. Die Gruppe mit der Darstellung der Hubertuslegende wurde 1741 von Johann Joachim Kaendler für die Meißener Porzellanmanufaktur entworfen und immer wieder ausgeformt. Das ausgestellte Exemplar entstand 1893 als Geschenk König Alberts von Sachsen an Kaiser Wilhelm II.

Raum 7

Jäger und Beute

Das Jagdstillleben entwickelte sich in der nordniederländischen Kunst zur Mitte des 17. Jahrhunderts. Die Beutestücke wurden –gelegentlich sogar lebensgroß und augentäuschend realistisch– einzeln oder mit weiteren Jagdutensilien zusammen dargestellt. Diese Gemälde schmückten sowohl Jagdgebäude als auch königliche Wohnräume. So wurde das um 1665/1670 entstandene Jagdstillleben von Frans de Hamilton 1698 in einem Inventar der Potsdamer Fasanerie aufgeführt, befand sich zwischen 1810 und 1855 jedoch nachweislich im Potsdamer Stadtschloss. Wie viele weitere Jagdgemälde kam es 1860 in das Jagdschloss Grunewald.

Frans de Hamilton.
Jagdstillleben.
Um 1665/1670

Matthäus Merian
der Jüngere.
Landgraf Friedrich
von Hessen-
Eschwege als
Falkner. Vor 1655

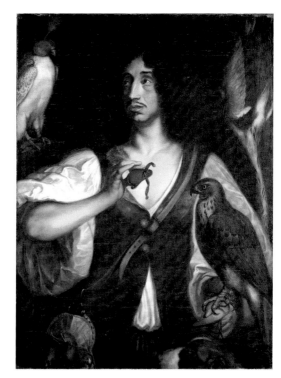

Bei der Vogeljagd, die als übergreifendes Thema die Gemälde in diesem Raum vereint, galt die Beizjagd als besonders vornehm. Hierzu wurden Greifvögel wie beispielsweise Falken abgerichtet, Feder- und kleineres Haarwild aus der Luft zu jagen. Das Porträt Friedrichs von Hessen-Eschwege, von Matthäus Merian dem Jüngeren vor 1655 gemalt, zeigt den Landgrafen als Falkner. 1655 hatte er am brandenburgischen Hof in der Falknerei von Lehnin die Dressurerfolge seiner Tiere vorgeführt.

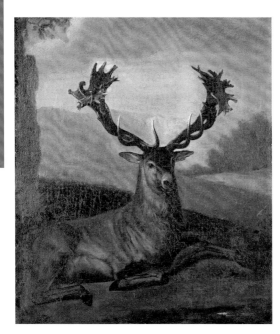

Unbekannter Maler.
Hirsch mit sechs-
undsechzigendigem
Geweih.
Nach 1768

Raum 8

Jagdtrophäen und Tierstücke

Um den Ruhm eines Herrschers als Jäger über den Jagdtag hinaus festzuhalten, wurden die Erfolge bildlich festgehalten und als Trophäen präsentiert. Der Hirsch mit dem so genannten sechsundsechzigendigem Geweih, den Kurfürst Friedrich III. 1696 erlegte, überlieferte das besondere Jagdgeschick des späteren Königs durch gedruckte Abbildungen und Gemälde bis in das 19. Jahrhundert.

Im Jagdschloss Grunewald werden zwei Darstellungen des Tieres ausgestellt (eine weitere in der Großen Hofstube). Das vielfach verzweigte Geweih des Tieres befindet sich heute in der Moritzburg bei Dresden.

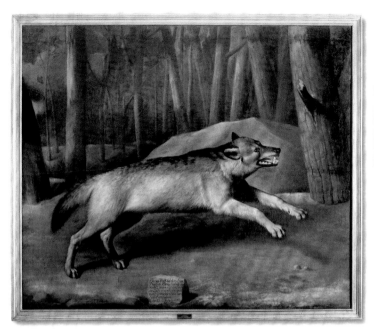

Johann Christof
Merck. Wolf, vom
Kronprinzen am
22. Dezember 1712
geschossen. 1712

Seite 24/25:
Johann Carl Arnold
und Hermann
Schnee. Ankunft
Kaiser Wilhelms I.
zur Roten Jagd im
Grunewald. 1887

Bei den gemalten Tierstücken ist auffällig, dass sie vielmals das Beutestück wie lebendig in seinem natürlichen Umfeld abbilden. So weist bei dem Porträt des Wolfs von Johann Christof Merck nur die Inschrift auf dem Stein darauf hin, dass dieser von Friedrich Wilhelm I. noch in seiner Kronprinzenzeit 1712 erlegt wurde.

Die ausgestellten Trophäen dienen als Beispiele für die unterschiedlichen Präsentationsmöglichkeiten der Jagdbeute. Zu den besonders begehrten Stücken gehörten fehlgebildete Geweihe wie sogenannte Korallengeweihe oder auch die Zeugnisse natürlicher Unfälle wie die eingewachsenen Geweihstück. Auch in der Tischkultur finden sich noch im 19. Jahrhundert schöne Beispiele für Schaugerichte oder Trinkgefäße, die von der Jagd inspiriert wurden.

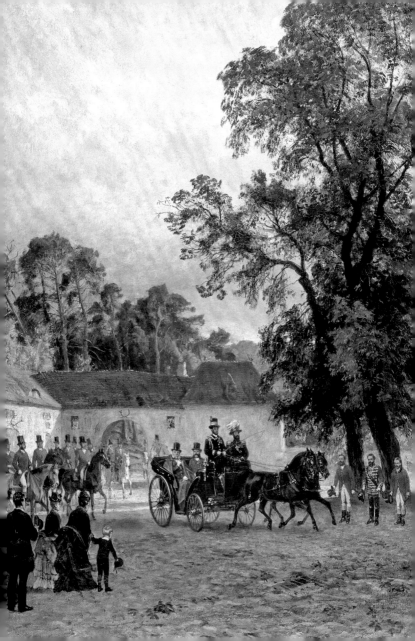

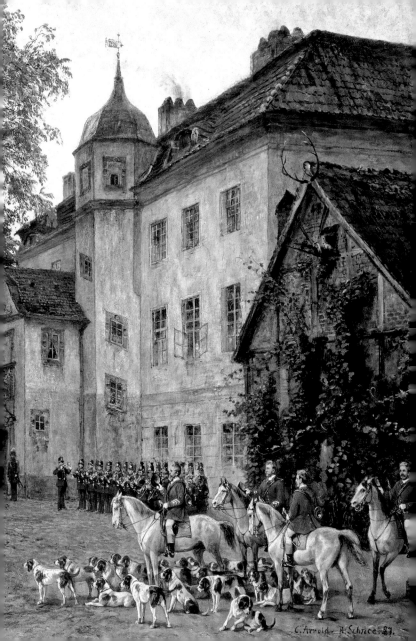

C. Arnold · A. Schnee · 87.

Erstes Obergeschoss

Cranach – Kunst, Macht, Religion

Das erste Obergeschoss im Jagdschloss Grunewald ist ganz den Gemälden von Lucas Cranach dem Älteren, seinem gleichnamigen Sohn und beider Werkstatt gewidmet. Teilweise geht die herausragende Sammlung auf Aufträge des Bauherrn des Jagdschlosses Grunewald, Kurfürst Joachim II. zurück. Sie bildete den Grundstock der Kunstsammlung in den brandenburgischen Schlössern. Bedeutende Zuwächse erfuhr dieses Sammelgebiet vor allem wieder im 19. Jahrhundert durch Ankäufe und Erbschaften. Zu diesem Zeitpunkt wurde die Kunst der altdeutschen und altniederländischen Maler in ihrem Wert erkannt und besonders geschätzt. Mit ihren zahlreichen Meisterwerken der Familie Cranach gehören die Gemälde der brandenburgisch-preußischen Kurfürsten und Könige zu den kostbarsten Sammlungen altdeutscher Kunst.

Die Entstehungszeit der Gemälde war durch gesellschafts- und kulturpolitische Veränderungen geprägt, die durch die einsetzende Reformation in Gang gesetzt wurden. Die Veröffentlichung der 95 Thesen Martin Luthers in Wittenberg 1517 läutete diese religionspolitischen Auseinandersetzungen ein, die im 16. Jahrhundert weite Teile Europas erfassen sollten.

Die brandenburgischen Hohenzollern, die als Nachfahren des fränkischen Burggrafen Friedrich VI. von Nürnberg, der 1415 zum ersten brandenburgischen Kurfürsten ernannt wurde, die Mark Brandenburg regierten, blieben dabei zunächst in den Reihen der sogenannten Altgläubigen. Sie schworen weiterhin dem Papst und der (erst in der Auseinandersetzung so bezeichneten) katholischen Kirche Gefolgschaft. Insbesondere unter Kurfürst Joachim I. (1484–1535),

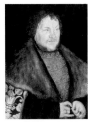

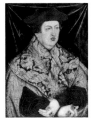

Lucas Cranach der Ältere. Kurfürst Joachim I. von Brandenburg. Nestor. 1529. (Oben).

Lucas Cranach der Ältere (Schule, Simon Franck?). Kardinal Albrecht von Brandenburg. Nach 1529.

gelang es den Hohenzollern, ihre reichspolitische Stellung erfolgreich auszubauen. Mit der Ernennung eines Bruders des Kurfürsten, Albrecht von Brandenburg (1490–1545), zum Erzbischof von Mainz fiel den Hohenzollern 1514 ein weiterer Kurfürstentitel zu. Somit besaßen sie zwei der sieben Stimmen zur Wahl des Kaisers. Einhergehend mit dem Machtgewinn stieg auch der Anspruch an die künstlerische Repräsentation. Zur Ausstattung ihrer Bauprojekte zogen die Hohenzollern wiederholt den kursächsischen Hofkünstler Lucas Cranach und seinen Sohn hinzu. Die Hinwendung zum reformierten Glauben vollzog sich in Berlin und Brandenburg erst schrittweise unter Kurfürst Joachim II. (1505–1571).

Raum 16

Kunst im 15. und 16. Jahrhundert

Das älteste Gemälde im Jagdschloss Grunewald, der um 1425/1430 entstandene Cadolzburger Altar, gilt gleichzeitig als frühester bekannter Kunstauftrag des ersten brandenburgischen Kurfürsten aus dem Hause Hohenzollern, Friedrich I. (1371–1440). Der Kurfürst zog sich 1426 auf die fränkische Cadolzburg zurück und stiftete diesen Altar, der ihn und seine Frau Elisabeth von Bayern-Landshut (1383–1442) unter einer Kreuzigungsgruppe auf der Mitteltafel zeigt. Die Seitenflügel sind mit Darstellungen der frühchristlichen Märtyrer Cäcilie und Valerian und einer Verkündigungsszene (auf der Rückseite) geschmückt. 1873 gelangte dieser Altar als Schenkung in den Besitz des Kronprinzen Friedrich (III.) Wilhelm.

Auch die anderen Gemälde in diesem Raum kamen erst im 19. Jahrhundert in den Besitz der Hohenzollern. Es handelt sich um Gemälde altdeutscher und

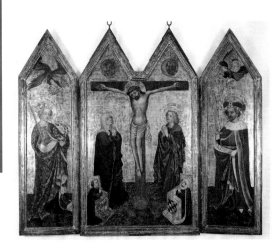

Meister des
Cadolzburger
Altars.
Cadolzburger
Altar.
Um 1425/1430

altniederländischer Herkunft, die vom Königshaus aus der Sammlung des Kaufmanns Solly in den 1820er Jahren angekauft wurden. In Verbindung mit dem Cadolzburger Altar verdeutlichen sie in diesem Raum wichtige Strömungen der Kunst im 15. und 16. Jahrhundert. Hier lässt sich nachvollziehen, wie der geprägte Goldgrund zugunsten gemalter Landschaftsausblicke aufgegeben und wie der detailreiche Realismus der altniederländischen Maler auch von Malern der angrenzenden Kulturregionen aufgegriffen wurde. Die Auseinandersetzung mit italienischer Kunst brachte stilistische Neuerungen wie den Manierismus mit stark gelängten Figuren in gesuchten Körperhaltungen, wie bei der Handwaschung des Pilatus gut zu erkennen ist, die wahrscheinlich in der ersten Hälfte des 15. Jahrhunderts in der Werkstatt von Pieter Coecke van Aelst (1505–1550) entstand.

Auch neue Bildthemen, wie Aktdarstellungen und Porträts, die nun nicht mehr dem Adel vorbehalten waren, sind in diesem Raum versammelt. Das Porträtrelief Thiedemann Gieses (1480–1550), eines Freun-

Pieter Coecke van Aelst (Werkstatt). Handwaschung des Pilatus. 16. Jahrhundert

Hans Schenck. Bildnisrelief des Kanonicus Thiedemann Giese. Um 1528/1530

des des berühmten Astronomen Nikolaus Kopernikus ist eine besonders qualitätvolle Arbeit aus der Zeit um 1525/1530.

Raum 18

Lucas Cranach der Ältere (1472–1553)

Lucas Cranach der Ältere arbeitete seit 1505 für den kursächsischen Hof. Mit Hilfe seiner gut organisierten Werkstatt sowie teilweise standardisierter Bildmotive erreichte er eine hohe Produktivität und konnte auch für weitere Auftraggeber arbeiten. Dabei stellte Cranach nicht nur reformierte sondern auch altgläubige Herrscher zufrieden. So zählten sowohl Kurfürst Joachim I. (1484–1535) als auch sein Bruder

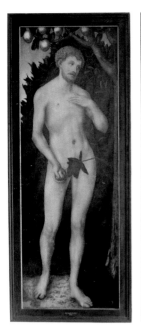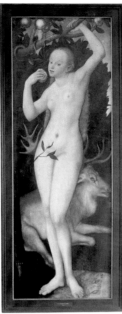

Lucas Cranach
der Ältere.
Adam und Eva.
1537

Kardinal Albrecht von Brandenburg (1490–1545) zu
den Gegnern Martin Luthers.

Ihre Bildnisse zeigen beide als machtvolle Fürsten
in reichen Gewändern (Abbildungen S. 26). Auch die
beiden Heiligendarstellungen, die um 1525 entstan-
den, weisen porträthafte Züge auf. Kardinal Albrecht
ließ sich hier in der Rolle des Schutzpatrons der bran-
denburgischen Hohenzollern als heiliger Erasmus
darstellen. Die beiden Porträts der jungen Ritter in
Rüstung, Kurprinz Joachim (II.) und sein Cousin Fürst
Johann von Anhalt, entstanden um 1520 in unbekann-
tem Auftrag.

Cranach widmete sich aber auch der Verbreitung
der Bildnisse seines Freundes, des Reformators Mar-
tin Luther. Auf dessen Anregung hin arbeitete Cra-
nach auch an neuen Bildthemen. Biblische Historien,

Lucas Cranach
der Ältere.
Quellnymphe.
Um 1515/1520

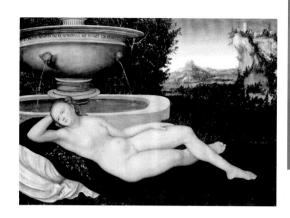

wie die Geschichte des Sündenfalls von Adam und Eva wurden ebenso zur Legitimation von Aktdarstellungen genutzt wie Darstellungen besonderer Exempel von Tugendhaftigkeit in der Gestalt der Lukretia oder Mut in verzweifelter Lage, wie ihn Judith bewies. Die ruhende Quellnymphe in freier Natur gehört zu den Bildfindungen Cranachs, die er in Auseinandersetzung mit der italienischen Kunst entwickelte und mehrfach variierte. Das um 1515/1520 entstandene Berliner Bild zählt zu den frühen Versionen und lässt sich auch schon seit 1699 im Potsdamer Schloss und seit 1710 in der Bildergalerie des Berliner Schlosses nachweisen. Cranach schuf ein anziehendes erotisches Sujet, das gleichzeitig vor den Folgen des begehrlichen Blickes warnt.

Raum 13

Der Passionszyklus

Die neun erhaltenen Tafeln aus Lindenholz gehören zu einer Serie mit wahrscheinlich ursprünglich 14 Altären, deren gemalte Mitteltafeln die Leidensge-

31

schichte Christi in großformatigen Szenen schilderte. Die fast durchgängig mit Cranachs Schlangensignet versehenen und 1537 oder 1538 datierten Tafeln waren Teil der Ausstattung der Kirche des ehemaligen Dominikanerklosters in Cölln (heute Berlin). Diese hatte Kurfürst Joachim II. 1536, ein Jahr nach seinem Regierungsantritt, zur Familiengrablege bestimmt und zur Stiftskirche weihen lassen. Bildzyklen mit dem Passionsthema waren auch in der Druckgraphik beliebt und wurden von berühmten Künstlern wie Albrecht Dürer oder eben Cranach dem Älteren gestaltet. Für die Berliner Tafeln stand Joachim II. jedoch wahrscheinlich ein konkretes Vorbild vor Augen, die Ausstattung des Doms zu Halle. Hier verwahrte sein Onkel, Kardinal Albrecht von Brandenburg, eine der größten Reliquiensammlungen der Zeit und hatte um 1520/1525 bei Lucas Cranach dem Älteren eine Passionsserie mit 16 Altären in Auftrag gegeben. Aus solch vergleichbaren Altaranlagen und

Raum 18
Lucas Cranach der Ältere. Passionszyklus. 1537/1538

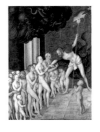

Lucas Cranach der Ältere. Christus in der Vorhölle. 1538

einer Zeichnung lässt sich schließen, dass die nicht erhaltenen Berliner Seitenflügel wohl mit großformatigen Heiligendarstellungen geschmückt waren. Dieses Festhalten an altgläubigen Frömmigkeitsformen führte auch dazu, dass Joachim II. den Aufbau einer großen Reliquiensammlung für die Stiftskirche anstrebte. Andererseits empfing der Kurfürst 1539 erstmalig das Abendmahl nach lutherischem Ritus und erließ 1540 eine gemäßigte reformierte Kirchenordnung. Öffentlich bekannte er sich jedoch erst 1563 zum Protestantismus.

Raum 11

Die Exemplum-Tafeln

Die vier Tafeln mit mythologischen und alttestamentarischen Historien zu Herrschertugenden gehen wahrscheinlich auf einen Auftrag Kurfürst Joachims II. zurück. Konzeption und Entwürfe stammen wohl aus der Hand Lucas Cranach der Ältere, die Ausführung indes übernahmen 1540/1545 Lucas Cranach der Jüngere und Werkstattmitglieder. Ihre Entstehung wird im Zusammenhang mit der Ausstattung eines zwischen 1538 und 1540 neu erbauten Saales in einem Erweiterungsbau des Residenzschlosses in Cölln (heute Berlin) gesehen. Dieser sogenannte Stechbahnflügel bot sowohl den Rahmen für Festlichkeiten des Hofes als auch für öffentliche Versammlungen. Die vier Tafeln erzählen exemplarisch von vorbildhaftem oder auch verwerflichem Herrscherverhalten. So sollten Mut und Kühnheit des jungen biblischen Helden in »David kämpft mit Goliath« beispielgebend für den Herrscher sein. Cranach verlegte die Szene in seine eigene Zeit, indem er David als Knappen gekleidet darstellt. Der junge Held besiegt den voll gerüsteten Goliath erst mit einer Steinschleuder und versetzt

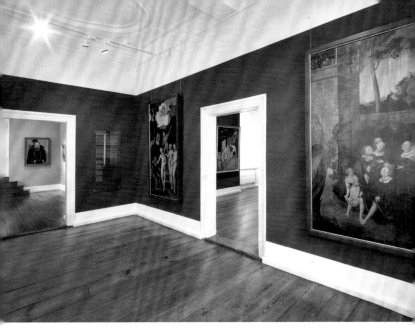

ihm dann mit einem Schwert den letzten Stoß. Die zweite Tafel mit einem Thema aus dem Leben Davids zeigt ihn hingegen nicht als Tugendexempel: Davids Werben um die verheiratete Bathseba dient als Warnung vor Ehebruch und Aufforderung zur Mäßigung.

Im »Urteil des Paris« muss der trojanische Königssohn entscheiden, welche der drei Göttinnen Hera, Athena oder Aphrodite die Schönste sei. Paris wählt Aphrodite und zieht damit die Schönheit der Weisheit und der Macht vor. Die tragische Folge dieses Urteils ist der trojanische Krieg, an dessen Ende das einst mächtige Troja fällt. Der Regent wird hier aufgefordert, die Tragweite seiner Entscheidung zu überdenken und weiser zu entscheiden.

Die Tafel mit dem »Urteil des Kambyses« geht als Warnung vor Bestechlichkeit auf Darstellungen in niederländischen und deutschen Rathäusern seit dem späten 15. Jahrhundert zurück. Sie erzählt vom

Raum 17
Lucas Cranach
der Jüngere.
Exemplumtafeln.
1540/1545

Schicksal des Richters Sisamnes, der selbst wegen Bestechlichkeit angeklagt wurde. Der persische König Kambyses ließ ihm zur Strafe die Haut abziehen und diese auf den Richterstuhl aufziehen, um den nachfolgenden Amtsinhabern zur Mahnung zu dienen. In Cranachs Bildfindung ist die Haut als Baldachin über dem Richterstuhl aufgespannt. Dieses Gemälde wurde im 17. Jahrhundert in das Berliner Kammergericht überwiesen und kehrte erst Anfang des 19. Jahrhunderts zu den anderen Tafeln in das Berliner Schloss zurück.

Raum 12

*Lucas Cranach der Jüngere (1515–1586)
und sein Umkreis*

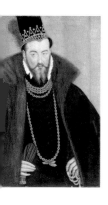

Lucas Cranach der Jüngere. Markgraf Georg Friedrich von Brandenburg-Ansbach-Kulmbach. 1564

Der zweite Sohn des Wittenberger Künstlers Cranach übernahm 1537 die geschäftliche Leitung der gemeinsamen Werkstatt und führte sie auch nach dem Tod des Vaters 1553 mit Erfolg fort. Die Porträts in diesem Raum bezeugen die hohe Fertigkeit, die Cranach, sein Sohn und auch einzelne Werkstattmitglieder in der Bildniskunst erreichten. Neben der Kurfürstenfamilie griffen auch weitere Mitglieder der weitverzweigten Hohenzollernfamilie häufig darauf zurück. Meist ließen sie sich im Habitus der reformierten Herrscher darstellen, mit dunkler Kleidung und wenig Schmuck. Dies trifft vor allem auf die Porträts Markgraf Georg des Frommen von Brandenburg-Ansbach (1484–1534) zu, die Lucas Cranach der Jüngere anfertigte. Der fränkische Markgraf hatte 1528 den Konfessionswechsel in seinem Herrschaftsgebiet durchgesetzt. Die postumen Porträts entstanden 1571 für die Ahnengalerie des Sohnes, Markgraf Georg Friedrich von Brandenburg-Ansbach auf der Plassenburg oberhalb Kulmbachs. Georg Friedrich hatte sich

35

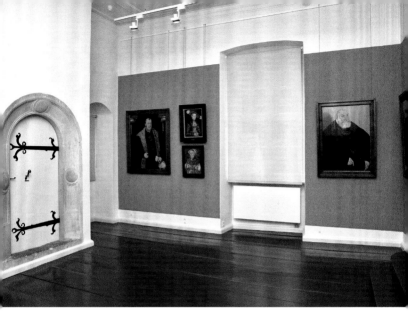

bereits 1564 von Lucas Cranach der Jüngere porträtieren lassen.

In Gruppenporträts zeitgenössischer Personen, die der Taufe Christi beiwohnen, gelang es Lucas Cranach dem Jüngeren ein neues Bildthema, das reformatorische Bekenntnisbild, überzeugend zu formulieren. Die 1556 datierte Taufe Christi mit der Stadtansicht Dessaus im Hintergrund erinnert gleichzeitig an die Eheschließung zwischen Margarethe von Brandenburg (1511–1577) und Johann IV. von Anhalt (1504–1551), die 1534 gefeiert wurde. Zudem finden sich im Brautzug auch Porträts bedeutender Reformatoren wie Martin Luther und Philipp Melanchthon sowie Lucas Cranach dem Älteren.

Raum 12
Lucas Cranach der Jüngere. Porträts der Familie von Hohenzollern

2. Obergeschoss Herrscherbildnisse

Kurhut und Krone – Brandenburgisch-preußische Herrscher und ihre Familien im Porträt

Das zweite Obergeschoss beherbergt eine Porträt-galerie der brandenburgischen Kurfürsten und preußischen Könige vom ausgehenden 16. bis zum 19. Jahrhundert. In Teilen geht sie auf historische Ahnengalerien zurück, wie die Bildersammlung auf der Plassenburg bei Culmbach.

Raum 26

Die Ahnengalerie auf der Plassenburg

Die Plassenburg war eine Hauptveste der fränkischen Hohenzollern, nach ihrer teilweisen Zerstörung wurde sie ab 1562 von Markgraf Georg Friedrich von Bran-denburg-Ansbach-Kulmbach prächtiger denn je wie-dererrichtet. Zur Neueinrichtung gehörte auch eine Ahnengalerie, die den Betrachtern familiäre Zusam-menhänge und daraus entstehende Macht- und Ter-ritorialansprüche vor Augen führen sollte. Die Por-träts des Markgrafen und seines Vaters aus der Hand Lucas Cranach des Jüngeren sind im Jagdschloss in Raum 12 ausgestellt. Als Markgraf Georg Friedrich 1603 kinderlos verstarb, wurde das Land unter den beiden ältesten Söhnen der brandenburgischen Kur-fürstenwitwe Elisabeth aufgeteilt. Der erstgeborene Markgraf Christian von Brandenburg-Bayreuth nutzte seit 1618 die Plassenburg als Zuflucht vor dem begin-nenden Dreißigjährigen Krieg und erweiterte die dortige Ahnengalerie. Als Hofmaler arbeitete bei ihm seit 1616 Heinrich Bollandt (1578–1653), der auch die Bildnisse des Markgrafenpaares und ihres Sohnes Erdmann August (1615–1651) schuf. Laut der origina-

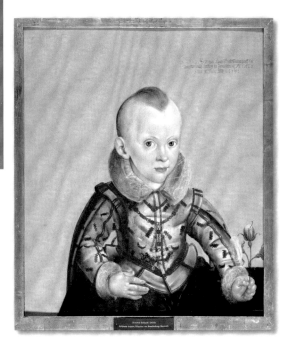

Heinrich Bollandt. Erbprinz Erdmann August von Brandenburg-Bayreuth im Alter von drei Jahren. 1618

len Inschrift auf dem Porträt des Erbprinzen ist er zu diesem Zeitpunkt drei Jahre alt. Im Bild wird die Zahl der Lebensjahre durch die drei Rosenblüten symbolisiert.

Die Porträts des letzten preußischen Herzogspaares zeigen die Eltern der Markgräfin und verweisen auf die 1569 erwirkte Mitbelehnung der brandenburgischen und fränkischen Hohenzollern mit dem Herzogtum Preußen.

Im Doppelbildnis von 1590, das Philipp Cordus zugeschrieben wird, werden Kurfürst Johann Georg von Brandenburg (1525–1598) und Christus im Gespräch dargestellt. Dabei reichen sie sich Blütensträuße, deren Bedeutung auch im originalen Bildgedicht zu entdecken ist: Während Christus den Kur-

Raum 28
Andreas Riehls
Porträtreihe der
Familie Kurfürst
Johann Georgs
von Brandenburg

fürsten mahnt: »Vergiß mein nicht«, beteuert Johann Georg seine Treue mit »Je länger je lieber« (Geiß-blatt). Das Andachtsbild, das 2008 erworben wurde, stammt als einziges Bild in diesem Raum nicht von der Plassenburg. Es leitet jedoch zu der Porträtreihe im nächsten Raum über.

Raum 28

Andreas Riehl der Jüngere –
Porträts der kurbrandenburgischen Familie

Kurfürst Johann Georg, der im Gegensatz zu sei-nem Vater Joachim II. eine prachtvolle Hofhaltung ablehnte und in seiner Regierungszeit seit 1571 die Reformation systematisch in Brandenburg durch-setzte, heiratete 1577 in dritter Ehe Elisabeth von

Anhalt. Die Porträts des Kurfürstenpaares entstanden 1597, die Porträts von fünf ihrer insgesamt 11 Kinder wurden schon ein Jahr früher gemalt. Alle Bilder tragen das Monogramm des Malers Andreas Riehls des Jüngeren (um 1551–1613), der 1593 kurfürstlicher Hofmaler wurde. Nach dem Tod des Kurfürsten 1598 trat Riehl in die Dienste des Markgrafen Georg Friedrich von Brandenburg-Ansbach-Kulmbach, der auf der Plassenburg residierte. In der dortigen Ahnengalerie befand sich auch diese Porträtreihe der Eltern und Geschwister des nachfolgenden Markgrafen Christian (s. Raum 26).

In den Besitz der brandenburgischen Hohenzollern gelangten die Porträts nach der Kapitulation der Plassenburg während der Napoleonischen Kriege 1806. Nach ihrer Ankunft in Berlin 1822 in Berlin wurden sie in die Ahnengalerien der preußischen Schlösser eingereiht.

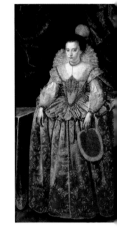

Raum 23

Unruhige Zeiten – die erste Hälfte des 17. Jahrhunderts in Brandenburg

Das Porträt des Kurfürsten Johann Sigismund von Brandenburg (1572–1620) in Rüstung und mit Feldherrnstab entstand um 1610, in der Zeit kriegerischer Auseinandersetzungen im Streit um das niederrheinische Herzogtum Jülich-Kleve-Berg. Aber auch in der Residenzstadt Berlin selbst kam es zu Unruhen, denn Anhänger der reformierten Lehre Johannes Calvins (1509–1564) gewannen vor allem am Hof Einfluss. 1613 trat Johann Sigismund zum Calvinismus über. Kurfürstin Anna von Brandenburg (1576–1625), die wie weite Teile der Bevölkerung bei dem lutherischen Glauben anhing, konnte bei bilderstürmerischen Übergriffen 1615 einige Kunstwerke retten, darunter

Unbekannter
Künstler.
Kurfürstin Anna
von Brandenburg.
Um 1615 (?)

wohl auch die Passionsbilder Lucas Cranachs der Ältere (Raum 11), die in das Berliner Schloss gebracht wurden.

Raum 22

Der Große Kurfürst und seine Familie

Der Dreißigjährige Krieg hatte auch die Mark Brandenburg schwer getroffen. Beim Wiederaufbau des Landes orientierte sich Kurfürst Friedrich Wilhelm von Brandenburg (1620–1688) vor allem am Vorbild der Republik der Sieben Vereinigten Provinzen der Niederlande. Er kannte sie aus mehrjährigem Aufenthalt und hatte verwandtschaftliche Beziehungen zum regierenden Hause Oranien, die durch seine Heirat mit Louise Henriette von Oranien 1646 noch gefestigt

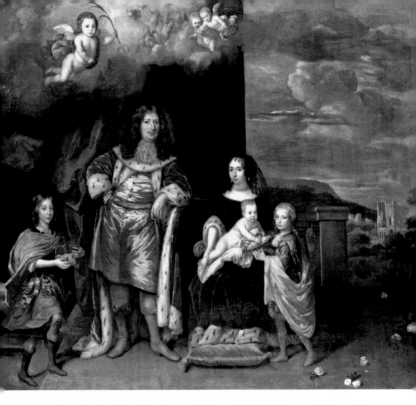

wurden. In der alten Kopie nach einem Bild der Kur-
fürstenfamilie des Den Haager Porträtmalers Jan Mij-
tens zeigt sich die Vorliebe des Brandenburger Hofes
für die niederländische Kunst.

Im 1682 entstandenen großformatigen Gemälde
Michael Willmanns wird dem Großen Kurfürsten
von Personifikationen der Malerei, Architektur und
Skulptur als Beschützer der Künste gehuldigt. Fama
kündet derweil von der Unsterblichkeit seines Ruhms
und Abundantia (Überfluss) lässt Goldmünzen auf die
Künste regnen.

Vom Schicksal des Kurprinzen Karl Emil (1655–
1674) zeugen zwei Porträts. Zunächst tritt er dem

Kopie nach
Jan Mijtens.
Der Große Kurfürst
und seine Familie.
1666 oder später

Raum 21
Die Tür führt zu
einem separaten
Treppenhaus,
das die oberen
Geschosse des
westlichen Flü-
gels miteinander
verbindet (s. a.
Abbildung auf
der hinteren
Umschlagseite)

Betrachter als kecker Knabe in antikisierender Rüs-
tung entgegen. Das Bildnis von Hand eines unbe-
kannten Malers wird von einem Blumenkranz von
Adriaen van der Spelt (ca. 1632–1673) umgeben, der
um 1665 am brandenburgischen Hof tätig war. Auf
einem Feldzug gegen Frankreich erkrankte der erst
19jährige Karl Emil jedoch schwer und verstarb kurz
darauf. Das Porträt des aufgebahrten Kurprinzen ist
gleichzeitig Ereignisbild und Allegorie auf die Ver-
gänglichkeit.

Raum 21

Die preußischen Könige

Die Rangerhöhung des brandenburgischen Kurfürs-
ten Friedrich III. zum König Friedrich I. in Preußen 1701

43

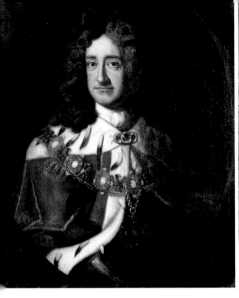

lässt sich auch in dem Bestreben nach mehr künstlerischem Glanz ablesen. In seinen Porträts legte der König Wert auf die Darstellung der erlangten Königswürde. So ließ er sich meist im Krönungsornat und mit dem Abzeichen des neu gestifteten Schwarzen Adlerordens abbilden. Auch der angelegte Hermelinmantel war den Herrschern vorbehalten. Die weiteren Bildnisse in diesem Raum zeigen die folgenden preußischen Könige Friedrich Wilhelm I., Friedrich II. und Friedrich Wilhelm II.

Den chronologischen Abschluss der Herrschergalerie im Jagdschloss Grunewald bildet schließlich ein Porträt des Königs Friedrich Wilhelm III. (1770–1840). Das Porträt von Ernst Gebauer (1782–1865) zeigt den König auf dem Pfingstberg in Potsdam. Im Hintergrund sind die russische Kapelle und die Siedlung Alexandrowka zu erkennen, deren Baubeginn mit dem Entstehungsjahr des Bildes, 1826, zusammenfällt.

Friedrich Wilhelm Weidemann oder Samuel Theodor Gericke. König Friedrich I. Nach 1701 (links)

Ernst Gebauer. Friedrich Wilhelm III. 1826

Jagdschloss Grunewald
Hüttenweg 100
14193 Berlin
Telefon: +49(0)30.8133597
Telefax: +49(0)30.8149 7348
E-Mail: schloss-grunewald@spsg.de

Information und Buchung
SPSG-Besucherinformation
Tel.: +49(0)331.96 94-200
E-Mail: info@spsg.de
www.spsg.de

Gruppenbuchungen: SPSG-Gruppenservice
Tel.: +49(0)331.96 94-222
Fax: +49(0)331.96 94-107
E-Mail: gruppenservice@spsg.de

Öffnungszeiten und Eintrittspreise

Das Jagdschloss Grunewald und das Jagdzeugmagazin haben in der Sommersaison von April bis Oktober dienstags bis sonntags geöffnet. In der Wintersaison von November bis März ist eine Besichtigung zu eingeschränkten Zeiten und nur mit einer Führung möglich. Die genauen Öffnungszeiten und Eintrittspreise finden Sie unter **www.spsg.de**.

Über Gruppenpreise, Führungsangebote und das Kindergeburtstagsprogramm informiert Sie gern der Gruppenservice.

Verkehrsanbindung

Busse X10, X83 und 115 bis zur Clayallee/Königin-Luise-Straße. Von dort ca. 1,2 km (ca. 15 Minuten) Fußweg zum Schloss.

Mit dem PKW über die AVUS A115 bis Abfahrt Hüttenweg, am Hüttenweg steht am Restaurant »Forsthaus Paulsborn« ein Parkplatz (kostenplichtig) zur Verfügung. Von dort ca. 500 m (ca. 5 Minuten) Fußweg zum Schloss.

Kurprinz Joachim II. von Brandenburg, Lucas Cranach der Ältere. Um 1520

Hinweise für Besucher mit Handicap

Das Jagdschloss Grunewald und das Jagdzeugmagazin sind nur bedingt barrierefrei. Der Schlosshof ist grob gepflastert und sehr uneben. Im Schloss ist nur das Erdgeschoss für Rollstuhlfahrer mit Unterstützung (mobile Rampe) erreichbar, das erste und zweite Obergeschoss sind nur über eine Wendeltreppe erreichbar. Das Jagdzeugmagazin ist mit Unterstützung (mobile Rampe) auch für Rollstuhlfahrer erreichbar.
Ein WC für Mobilitätseingeschränkte ist auf dem Gelände vorhanden.

Gastronomie

Auf dem Schlosshof befindet sich ein Café, das parallel zum Schloss geöffnet hat.
In unmittelbarer Nähe des Schlosses und direkt am Parkplatz befindet sich das Restaurant und Hotel »Forsthaus Paulsborn« mit Biergarten.
Tel: +49(30)8181910
www.forsthaus-paulsborn.de

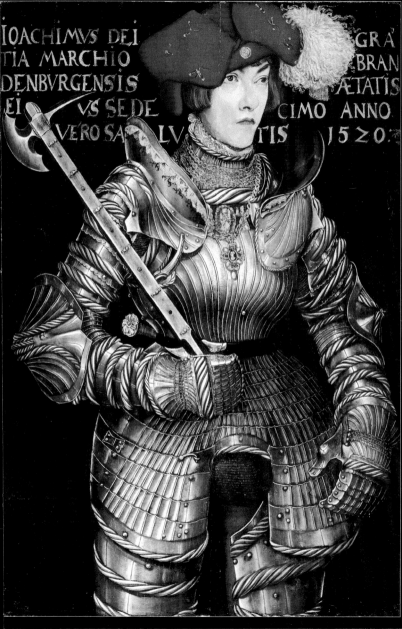

IOACHIMVS DEI GRA
TIA MARCHIO BRAN
DENBVRGENSIS ÆTATIS
EI VS SEDE CIMO ANNO
VERO SA LV TIS 1520:

Literatur

Staatliche Schlösser und Gärten Berlin (Hrsg.): 450 Jahre Jagdschloss Grunewald 1542–1992, Begleitbuch zur Ausstellung in drei Bänden, Berlin 1992

Berthold Hinz: Lucas Cranach d. Ä., Monographie, Reinbeck bei Hamburg 1993

Stiftung Preußische Schlösser und Gärten Berlin-Brandenburg: Cranach und die Kunst der Renaissance unter den Hohenzollern, Ausstellungskatalog, Berlin 2009

Gerhard Quaas für das Deutsche Historische Museum (Hrsg.): Hofjagd, Berlin 2002

Bildnachweis

Fotos: Bildarchiv SPSG / Fotografen: Jörg P. Anders, Roland Handrick, Hagen Immel, Franz Kühn, Daniel Lindner, Wolfgang Pfauder, Volker-H. Schneider.
Pläne: SPSG / Bearbeiter: Beate Laus

Impressum

Herausgegeben von der Stiftung Preußische Schlösser und Gärten Berlin-Brandenburg
Texte: Björn Ahlhelm (Einleitung), Carola Aglaia Zimmermann (Schlossrundgang)
Lektorat: Barbara Grahlmann
Layout: Hendrik Bäßler, Berlin
Koordination: Elvira Kühn

Druck: DZA Druckerei zu Altenburg GmbH, Altenburg
Die Deutsche Nationalbibliothek verzeichnet diese Publikation in der Deutschen Nationalbibliografie; detaillierte bibliografische Daten sind im Internet über http://dnb.d-nb.de abrufbar.

© 2015 Stiftung Preußische Schlösser und Gärten Berlin-Brandenburg, Deutscher Kunstverlag GmbH Berlin München

ISBN 978-3-422-04033-5